綴錦閣　　稻香村　　綴翠庵

燕院

寿陽香玻

怡紅院

蘆雪亭

U0124882

体会微尘众的百态千姿

田英章田雪松硬笔楷书字帖

紅樓夢詩詞·紅塵了悟

田英章 主编 田雪松 编著

长江出版传媒 湖北美术出版社

# 目录

# 前言

《红楼梦》是举世公认的中国古典小说巅峰之作，被列为中国四大古典名著之首。对这常读常新的经典文本，唯有逐字逐句地精读，才能细细体会曹雪芹的原意和全书的精妙所在。原著中涉及的大量诗、词、曲、辞、赋、歌谣、联额、灯谜、酒令等，皆"按头制帽"，诗如其人，且暗含许多深意，或预示人物命运，或为情节伏笔，或透露出人物的性格气质，可谓是解读全书不可缺少的钥匙。这套"红楼梦诗词系列"即由此而来。

本套图书是由当代著名硬笔书法家田英章、田雪松硬笔楷书书写红楼梦诗词的练习字帖，全套共6册，主要为爱好文学的习字群体而出版。每册字帖对疑难词句进行了细致的解读和释义，力图使读者在练字的同时，对经典文学名著能有更准确、深刻的理解。同时，本书引入清代雕版红楼梦插图，图版线条流畅娟秀，人物清丽婉约，布景精雅唯美，每图一诗，诗、书、画三种艺术形式相得益彰，以期为读者带来美好而丰实的习字体验。

通靈寶玉

絳珠仙草

菱花：菱的花，夏天开花，白色。隐指甄士隐的女儿英莲，后来叫香菱。
渐渐：形容雪盛。
霁月：天净月朗的景象。旧时以"光风霁月"形容人的品格光明磊落。霁，指雨后初晴，暗含"晴"字。
彩云：有色彩的云，喻美好。云呈彩色叫雯，暗含"雯"字。
寿夭：短命夭折。晴雯死时，年仅十六岁。

### 嘲甄士隐

惯养娇生笑你痴，
菱花空对雪渐渐。
好防佳节元宵后，
便是烟消火灭时。

### 又副册判词之一

霁月难逢，彩云易散。
心比天高，身为下贱。
风流灵巧招人怨。
寿夭多因毁谤生，
多情公子空牵念。

## 嘲甄士隐

惯养娇生笑你痴，
菱花空对雪渐渐。
好防佳节元宵后，
便是烟消火灭时。

## 又副册判词之一

霁月难逢，彩云易散。
心比天高，身为下贱。
风流灵巧招人怨。
寿夭多因毁谤生，
多情公子空牵念。

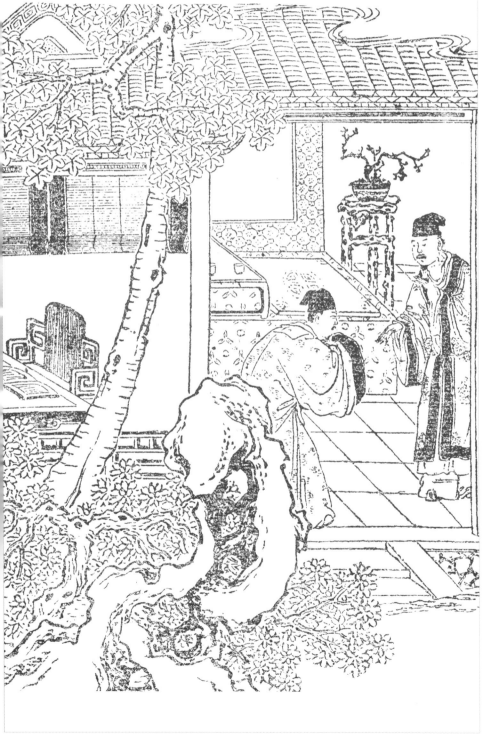

惯养娇生笑你痴，

菱花空对雪澌澌。

好防佳节元宵后，

便是烟消火灭时。

霁月难逢，彩云易散。

心比天高，身为下贱。

风流灵巧招人怨。

寿夭多因毁谤生，

多情公子空牵念。

堪羡：值得羡慕。袭人本欲嫁给贾宝玉，最后却嫁与优伶蒋玉菡，具有讽刺意味。
优伶：旧时称戏剧艺人为优伶。指蒋玉菡。
遭际：遭遇。
魂归故乡：死亡。指香菱之死。

## 又副册判词之二

枉自温柔和顺，
空云似桂如兰。
堪羡优伶有福，
谁知公子无缘。

## 副册判词一首

根并荷花一茎香，
平生遭际实堪伤。
自从两地生孤木，
致使香魂返故乡。

## 又副册判词之二

枉自温柔和顺，
空云似桂如兰。
堪羡优伶有福，
谁知公子无缘。

## 副册判词一首

根并荷花一茎香，
平生遭际实堪伤。
自从两地生孤木，
致使香魂返故乡。

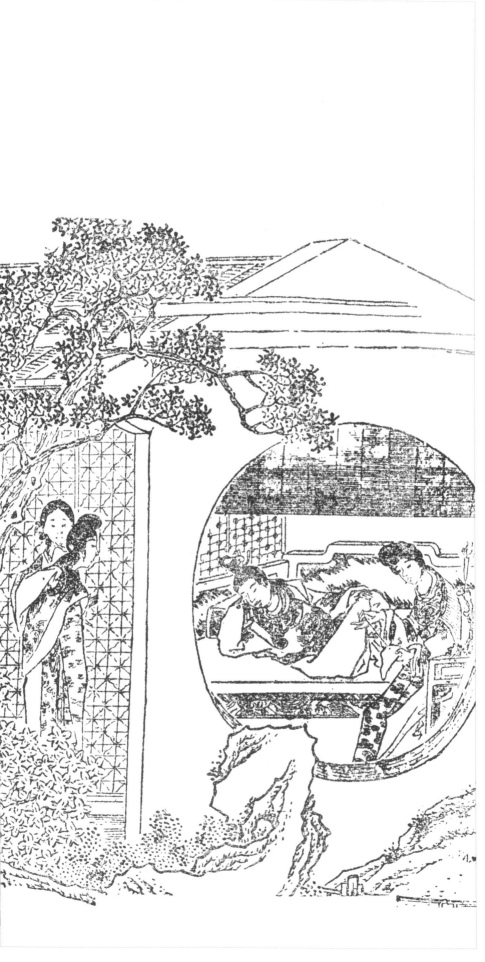

枉自温柔和顺，

空云似桂如兰。

堪羡优伶有福，

谁知公子无缘。

根并荷花一茎香，

平生遭际实堪伤。

自从两地生孤木，

致使香魂返故乡。

停机德：出自《后汉书·列女传》，说明薛宝钗有符合封建妇道标准的品德。
咏絮才：出自《世说新语·言语》，借谢道韫的故事代指林黛玉聪明有才华。
玉带：用玉装饰的腰带，象征官宦的爵禄品位和贵族公子生活。与所在句第三字"林"倒读谐林黛玉。
金簪：装饰头面的饰物，喻金钗。"雪"谐音"薛"。
榴花开处：出自《北史》。以石榴花所开之处使宫闱生色，喻指元春被选入凤藻宫封为贤德妃。
虎兕：虎与兕皆为猛兽，暗喻宫廷内部两派政治势力。元春或成宫廷内部互相倾轧的牺牲品。

## 正册判词之一

可叹停机德，
堪怜咏絮才，
玉带林中挂，
金簪雪里埋。

## 正册判词之二

二十年来辨是非，
榴花开处照宫闱。
三春争及初春景，
虎兕相逢大梦归。

## 正册判词之一

可叹停机德，

堪怜咏絮才，

玉带林中挂，

金簪雪里埋。

## 正册判词之二

二十年来辨是非，

榴花开处照宫闱。

三春争及初春景，

虎兕相逢大梦归。

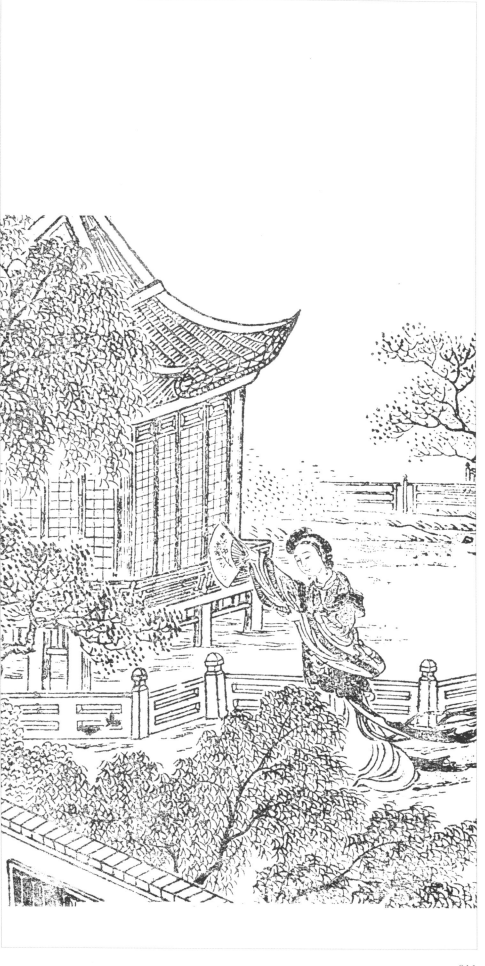

可叹停机德，

堪怜咏絮才，

玉带林中挂，

金簪雪里埋。

二十年来辨是非，

榴花开处照宫闱。

三春争及初春景，

虎兕相逢大梦归。

运偏消：时运不济。指探春的才能因封建大家庭的倾颓，而无从施展。
一梦遥：指探春出海远嫁，路途遥远，梦魂也难度，不能与家人相见。
违：丧失，死去。
吊：对景伤感。
湘江：为娥皇、女英二妃哭舜之处。
楚云：指楚襄王梦会能行云作雨的神女一事。与"湘江"合指湘云，或喻史湘云家庭生活的短暂。

**正册判词之三**

才自精明志自高，
生于末世运偏消。
清明涕送江边望，
千里东风一梦遥。

**正册判词之四**

富贵又何为，
襁褓之间父母违。
展眼吊斜晖，
湘江水逝楚云飞。

正 册 判 词 之 三

才 自 精 明 志 自 高，

生 于 末 世 运 偏 消。

清 明 涕 送 江 边 望，

千 里 东 风 一 梦 遥。

正 册 判 词 之 四

富 贵 又 何 为，

襁 褓 之 间 父 母 违。

展 眼 吊 斜 晖，

湘 江 水 逝 楚 云 飞。

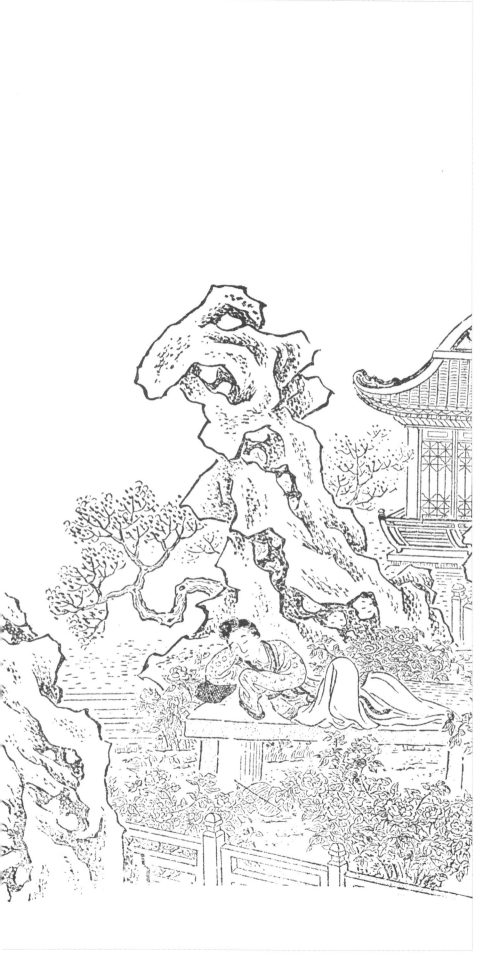

才自精明志自高，

生于末世运偏消。

清明涕送江边望，

千里东风一梦遥。

富贵又何为，

襁褓之间父母违。

展眼吊斜晖，

湘江水逝楚云飞。

金玉质：喻妙玉身份高贵。
淖：烂泥。
中山狼：出自明代马中锡《中山狼传》，喻指恩将仇报的人。指迎春的丈夫孙绍祖，其曾受过贾府的好处，
　　　　家境殷实后，便猖狂得意，虐待迎春。
花柳质：喻指迎春娇弱，禁不起摧残。
黄粱：出自唐代沈既济《枕中记》，喻人生如梦。此处指死亡。

## 正册判词之五

欲洁何曾洁，
云空未必空。
可怜金玉质，
终陷淖泥中。

## 正册判词之六

子系中山狼，
得志便猖狂。
金闺花柳质，
一载赴黄粱。

### 正册判词之五

欲洁何曾洁，

云空未必空。

可怜金玉质，

终陷淖泥中。

### 正册判词之六

子系中山狼，

得志便猖狂。

金闺花柳质，

一载赴黄粱。

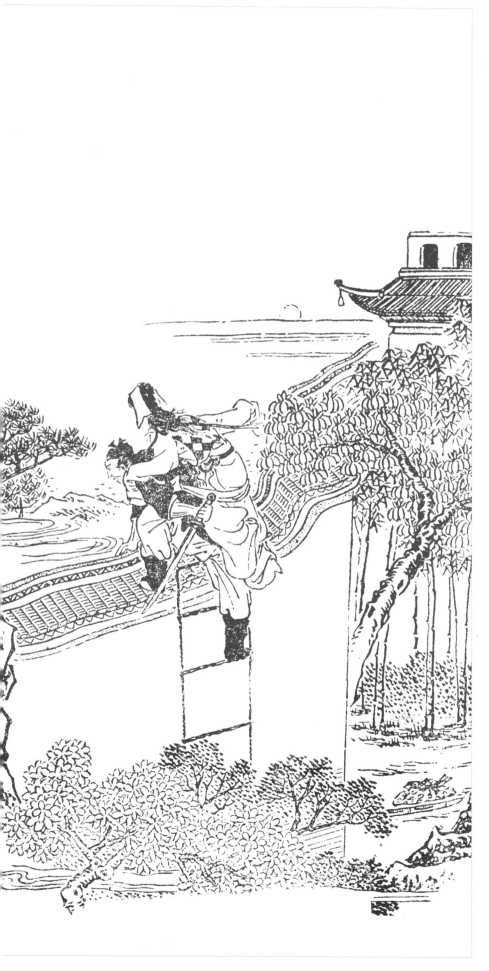

欲洁何曾洁，

云空未必空。

可怜金玉质，

终陷淖泥中。

子系中山狼，

得志便猖狂。

金闺花柳质，

一载赴黄粱。

欲洁何曾洁

缯衣：黑色的衣服，指僧尼的衣服，旧时出家也叫披缯。此指惜春出家。
凡鸟：合起来是"凤"，出自《世说新语·简傲》。既暗指王熙凤，肯定了其才能，又讥讽她不过是平凡之辈。

### 正册判词之七

勘破三春景不长，
缯衣顿改昔年妆。
可怜绣户侯门女，
独卧青灯古佛旁。

### 正册判词之八

凡鸟偏从末世来，
都知爱慕此生才。
一从二令三人木，
哭向金陵事更哀。

# 正册判词之七

勘破三春景不长，

缯衣顿改昔年妆。

可怜绣户侯门女，

独卧青灯古佛旁。

# 正册判词之八

凡鸟偏从末世来，

都知爱慕此生才。

一从二令三人木，

哭向金陵事更哀。

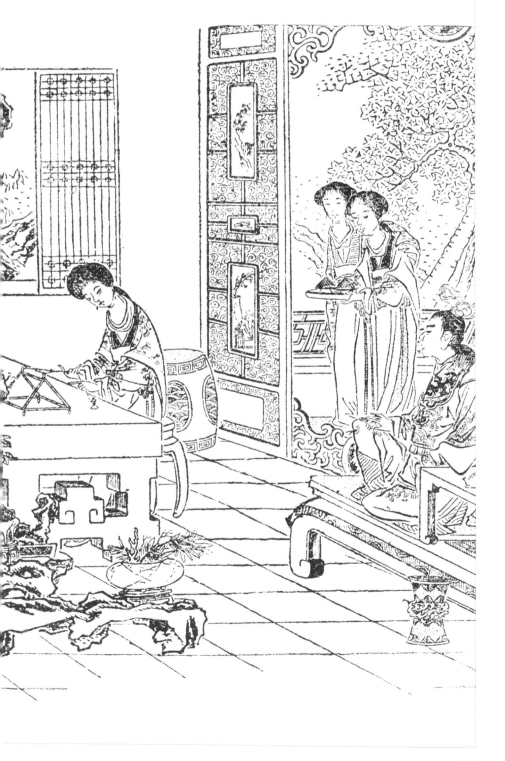

勘破三春景不长，

缁衣顿改昔年妆。

可怜绣户侯门女，

独卧青灯古佛旁。

凡鸟偏从末世来，

都知爱慕此生才。

一从二令三人木，

哭向金陵事更哀。

济：周济、帮助。指王熙凤在刘姥姥艰难时，给了她二十两银子。
巧：语义双关，既指凑巧，也指王熙凤的女儿巧姐。
桃李：桃、李的花一结了果，就没了美丽的景致。指李纨早寡。
兰：指李纨的儿子贾兰。
如冰水好：指李纨遵守封建节操，品行如冰清水洁。

### 正册判词之九

事败休云贵，
家亡莫论亲。
偶因济刘氏，
巧得遇恩人。

### 正册判词之十

桃李春风结子完，
到头谁似一盆兰。
如冰水好空相妒，
枉与他人作笑谈。

## 正 册 判 词 之 九

事 败 休 云 贵，

家 亡 莫 论 亲。

偶 因 济 刘 氏，

巧 得 遇 恩 人。

## 正 册 判 词 之 十

桃 李 春 风 结 子 完，

到 头 谁 似 一 盆 兰。

如 冰 水 好 空 相 妒，

枉 与 他 人 作 笑 谈。

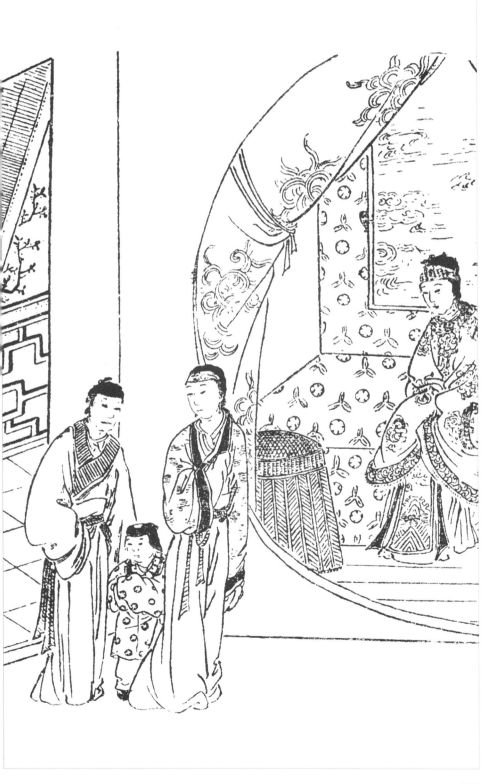

事败休云贵,

家亡莫论亲。

偶因济刘氏,

巧得遇恩人。

桃李春风结子完,

到头谁似一盆兰。

如冰水好空相妒,

枉与他人作笑谈。

幻情身：幻化出一个象征着风月之情的女身。指秦可卿。
不肖：不成材，不正派。
衅：事端。
风月鉴：出现于贾瑞之死的情节中，象征男女风月之事，也有人生虚幻的寓意。
黄泉：通常指人死后去往之地。
三春去：春光逝去。指元春、迎春、探春去世或远嫁。

## 正册判词之十一

情天情海幻情身，
情既相逢必主淫。
漫言不肖皆荣出，
造衅开端实在宁。

## 一步行来错

一步行来错，回头已百年。
古今风月鉴，多少泣黄泉！

## 梦秦氏赠言

三春去后诸芳尽，各自须寻各自门。

正册判词之十一

情天情海幻情身，

情既相逢必主淫。

漫言不肖皆荣出，

造衅开端实在宁。

一步行来错

一步行来错，回头已百年。

古今风月鉴，多少泣黄泉！

梦秦氏赠言

三春去后诸芳尽，

各自须寻各自门。

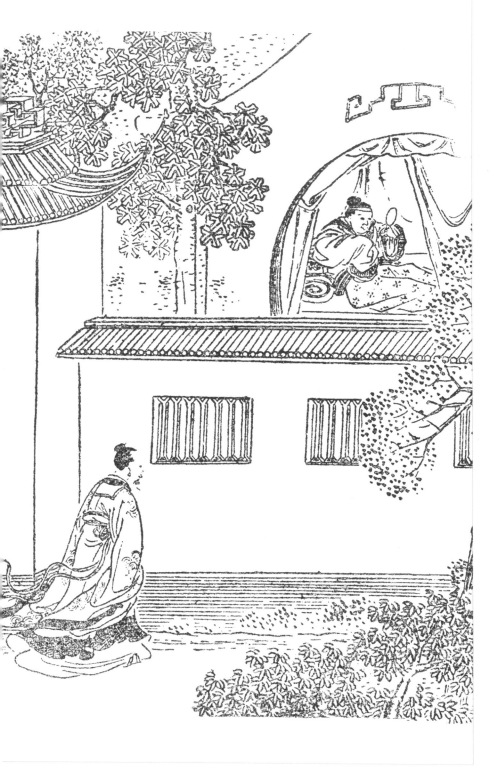

情天情海幻情身，

情既相逢必主淫。

漫言不肖皆荣出，

造衅开端实在宁。

一步行来错，回头己百年。

古今风月鉴，多少泣黄泉！

三春去后诸芳尽，

各自须寻各自门。

## 叹通灵玉二首·其一

天不拘兮地不羁,
心头无喜亦无悲;
却因锻炼通灵后,
便向人间觅是非。

## 叹通灵玉二首·其二

粉渍脂痕污宝光,
绮栊昼夜困鸳鸯。
沉酣一梦终须醒,
冤孽偿清好散场!

# 叹通灵玉二首·其一

天不拘兮地不羁,

心头无喜亦无悲;

却因锻炼通灵后,

便向人间觅是非。

# 叹通灵玉二首·其二

粉渍脂痕污宝光,

绮栊昼夜困鸳鸯。

沉酣一梦终须醒,

冤孽偿清好散场!

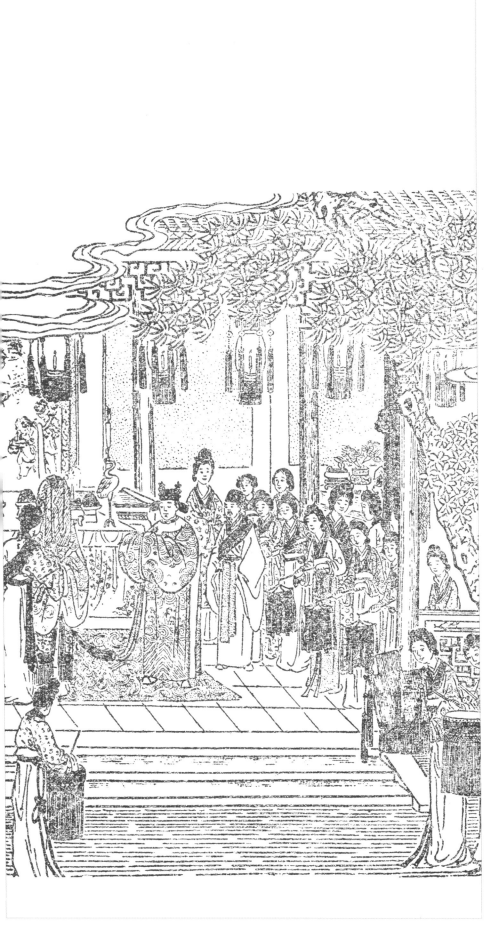

天不拘兮地不羁，

心头无喜亦无悲；

却因锻炼通灵后，

便向人间觅是非。

粉渍脂痕污宝光，

绮栊昼夜困鸳鸯。

沉酣一梦终须醒，

冤孽偿清好散场！

## 好了歌注

陌室空堂，当年笏满床。衰草枯杨，曾为歌舞场。
蛛丝儿结满雕梁，绿纱今又糊在蓬窗上。
说什么脂正浓，粉正香，如何两鬓又成霜？
昨日黄土陇头送白骨，今宵红灯帐底卧鸳鸯。
金满箱，银满箱，展眼乞丐人皆谤。

# 好了歌注

陌室空堂，当年笏满床；
衰草枯杨，曾为歌舞场。
蛛丝儿结满雕梁，绿纱
今又糊在蓬窗上。
说什么脂正浓，粉正香，
如何两鬓又成霜？
昨日黄土陇头送白骨，
今宵红灯帐底卧鸳鸯。
金满箱，银满箱，展眼乞
丐人皆谤。

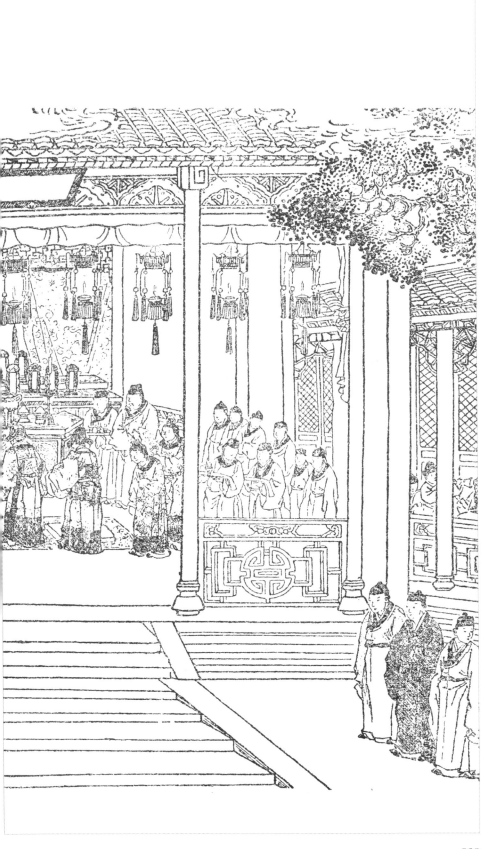

陋室空堂，当年笏满床；

衰草枯杨，曾为歌舞场。

蛛丝儿结满雕梁，

绿纱今又糊在蓬窗上。

说什么脂正浓，

粉正香，如何两鬓又成霜？

昨日黄土陇头送白骨，

今宵红灯帐底卧鸳鸯。

金满箱，银满箱，

展眼乞丐人皆谤。

正叹他人命不长，哪知自己归来丧！
训有方，保不定日后作强梁。
择膏粱，谁承望流落在烟花巷！
因嫌纱帽小，致使锁枷扛；昨怜破袄寒，今嫌紫蟒长：
乱烘烘你方唱罢我登场，反认他乡是故乡。
甚荒唐，到头来都是为他人作嫁衣裳！

正叹他人命不长，哪知自己归来丧！
训有方，保不定日后作强梁。
择膏粱，谁承望流落在烟花巷！
因嫌纱帽小，致使锁枷扛；
昨怜破袄寒，今嫌紫蟒长：
乱烘烘你方唱罢我登场，反认他乡是故乡。
甚荒唐，到头来都是为他人作嫁衣裳！

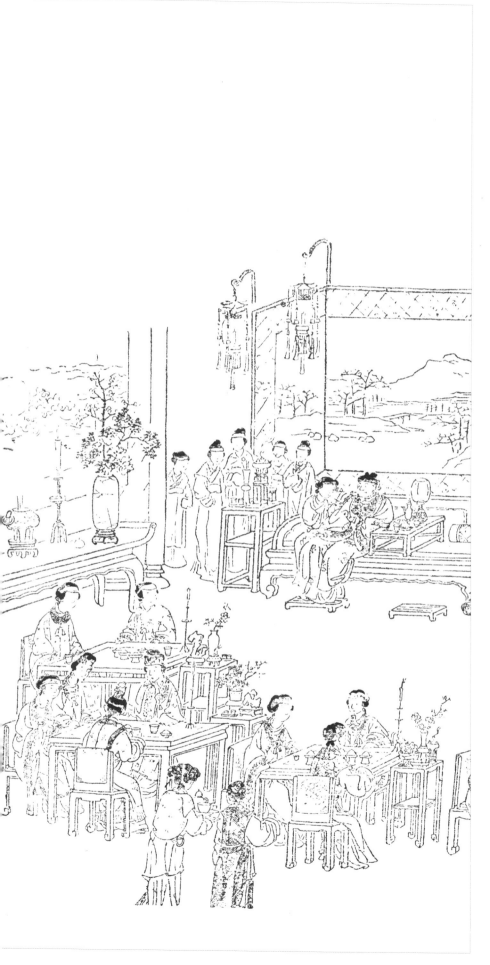

正叹他人命不长，

哪知自己归来丧！

训有方，保不定日后作强

梁。

择膏粱，谁承望流落在烟

花巷！

因嫌纱帽小，致使锁枷扛；

昨怜破袄寒，今嫌紫蟒长：

乱烘烘你方唱罢我登场，

反认他乡是故乡。

甚荒唐，到头来都是为他

人作嫁衣裳！

料不真：不能完全预测、确定。
逡巡：徘徊、犹豫。
榭：筑在台上的房子。
絮：柳絮、柳花。

## 一局输赢料不真

一局输赢料不真，
香销茶尽尚逡巡。
欲知目下兴衰兆，
须问旁观冷眼人。

## 葬花吟

花谢花飞花满天，
红消香断有谁怜？
游丝软系飘春榭，
落絮轻沾扑绣帘。

一局输赢料不真

一局输赢料不真，
香销茶尽尚逡巡。
欲知目下兴衰兆，
须问旁观冷眼人。

葬花吟

花谢花飞花满天，
红消香断有谁怜？
游丝软系飘春榭，
落絮轻沾扑绣帘。

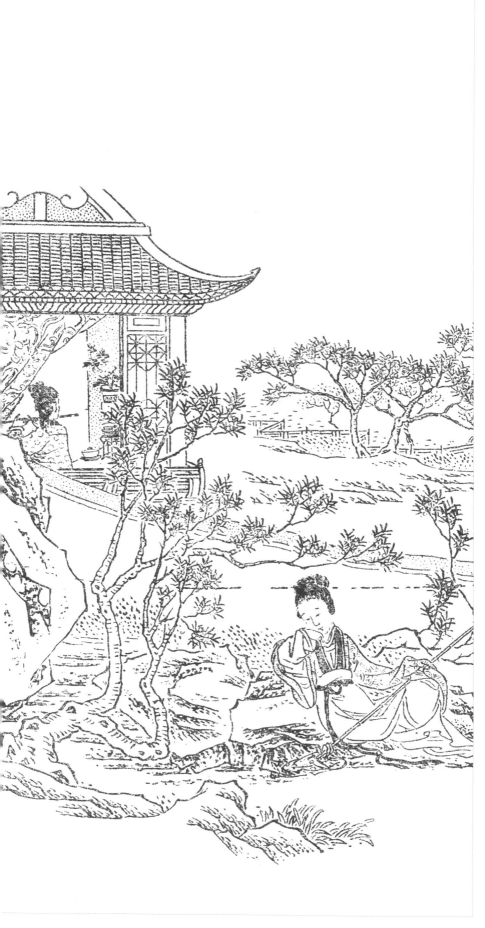

一局输赢料不真，

香销茶尽尚逡巡。

欲知目下兴衰兆，

须问旁观冷眼人。

花谢花飞花满天，

红消香断有谁怜？

游丝软系飘春榭，

落絮轻沾扑绣帘。

把：拿。
忍：岂忍、怎能忍。有反问意。
榆荚：俗称榆钱，榆树未生叶时先生荚，色白，为榆树的果实。
芳菲：花草的香气。

闺中女儿惜春暮，愁绪满怀无释处。
手把花锄出绣闺，忍踏落花来复去？
柳丝榆荚自芳菲，不管桃飘与李飞。
桃李明年能再发，明年闺中知有谁？
三月香巢已垒成，梁间燕子太无情！
明年花发虽可啄，却不道人去梁空巢也倾。

闺中女儿惜春暮，

愁绪满怀无释处。

手把花锄出绣闺，

忍踏落花来复去？

柳丝榆荚自芳菲，

不管桃飘与李飞。

桃李明年能再发，

明年闺中知有谁？

三月香巢已垒成，

梁间燕子太无情！

明年花发虽可啄，

却不道人去梁空巢也倾。

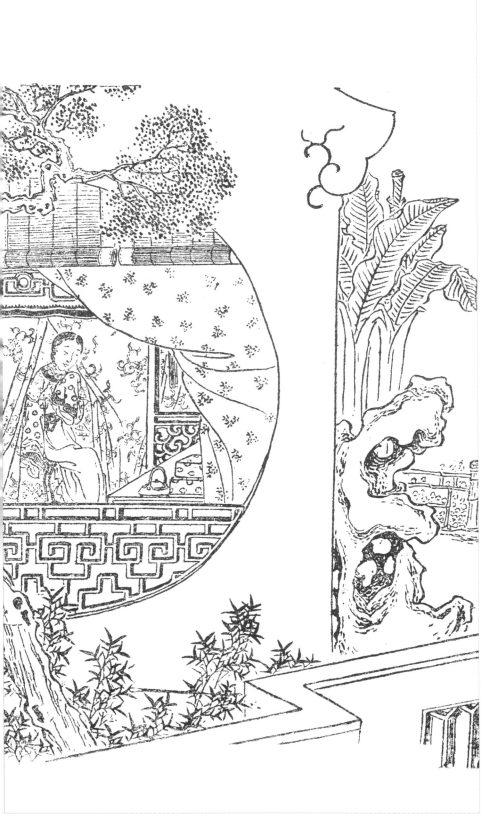

闺中女儿惜春暮，

愁绪满怀无释处。

手把花锄出绣闺，

忍踏落花来复去？

柳丝榆荚自芳菲，

不管桃飘与李飞。

桃李明年能再发，

明年闺中知有谁？

三月香巢已垒成，

梁间燕子太无情！

明年花发虽可啄，

却不道人去梁空巢也倾。

一年三百六十日，风刀霜剑严相逼。
明媚鲜妍能几时，一朝飘泊难寻觅。
花开易见落难寻，阶前闷杀葬花人。
独倚花锄泪暗洒，洒上空枝见血痕。
杜鹃无语正黄昏，荷锄归去掩重门。
青灯照壁人初睡，冷雨敲窗被未温。

一年三百六十日，
风刀霜剑严相逼。
明媚鲜妍能几时，
一朝飘泊难寻觅。
花开易见落难寻，
阶前闷杀葬花人。
独倚花锄泪暗洒，
洒上空枝见血痕。
杜鹃无语正黄昏，
荷锄归去掩重门。
青灯照壁人初睡，
冷雨敲窗被未温。

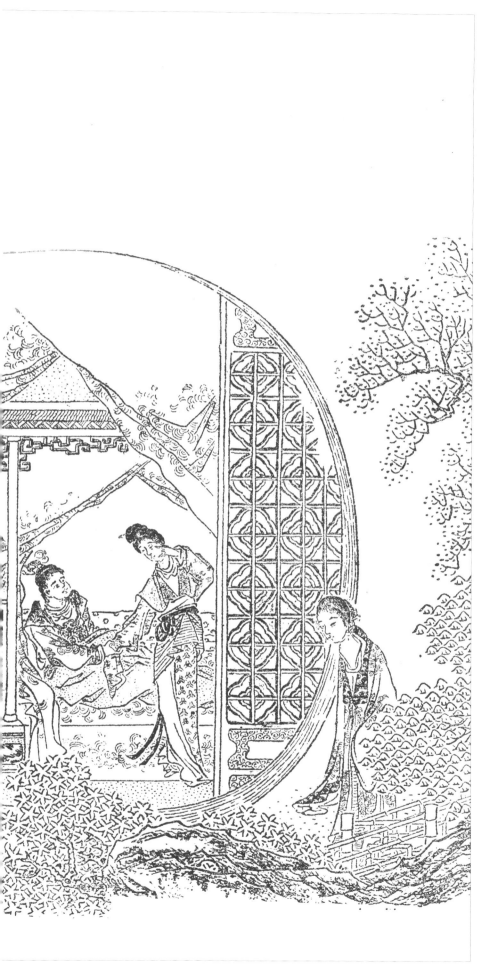

一年三百六十日，

风刀霜剑严相逼。

明媚鲜妍能几时，

一朝飘泊难寻觅。

花开易见落难寻，

阶前闷杀葬花人。

独倚花锄泪暗洒，

洒上空枝见血痕。

杜鹃无语正黄昏，

荷锄归去掩重门。

青灯照壁人初睡，

冷雨敲窗被未温。

奴：我，旧时女子的自称。
底：何，什么。
知是：哪里知道是……还是……。
香丘：花冢。以花拟人，与下文"艳骨"对应。

怪奴底事倍伤神，半为怜春半恼春：
怜春忽至恼忽去，至又无言去不闻。
昨宵庭外悲歌发，知是花魂与鸟魂？
花魂鸟魂总难留，鸟自无言花自羞。
愿奴胁下生双翼，随花飞到天尽头。
天尽头，何处有香丘？

怪奴底事倍伤神，
半为怜春半恼春：
怜春忽至恼忽去，
至又无言去不闻。
昨宵庭外悲歌发，
知是花魂与鸟魂？
花魂鸟魂总难留，
鸟自无言花自羞。
愿奴胁下生双翼，
随花飞到天尽头。
天尽头，何处有香丘？

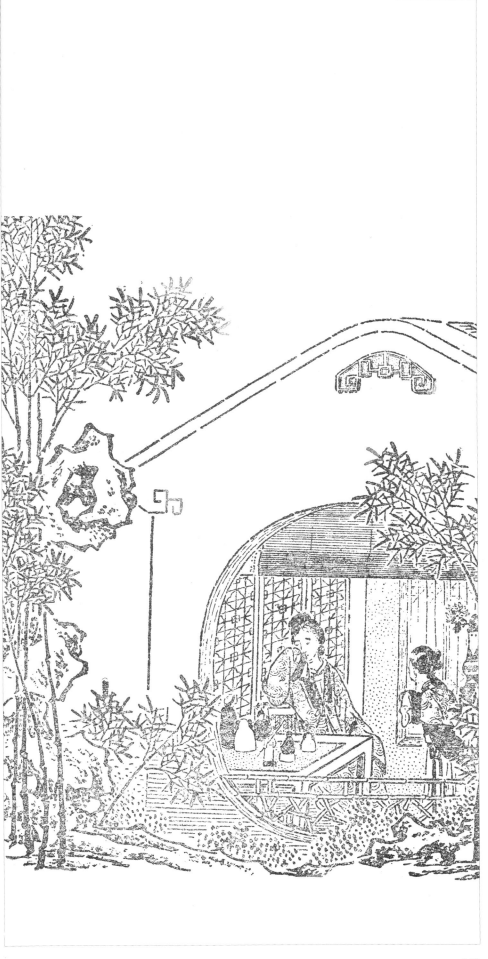

怪奴底事倍伤神，

半为怜春半恼春：

怜春忽至恼忽去，

至又无言去不闻。

昨宵庭外悲歌发，

知是花魂与鸟魂？

花魂鸟魂总难留，

鸟自无言花自羞。

愿奴胁下生双翼，

随花飞到天尽头。

天尽头，何处有香丘？

未若锦囊收艳骨，一抔净土掩风流。
质本洁来还洁去，强于污淖陷渠沟。
尔今死去侬收葬，未卜侬身何日丧？
侬今葬花人笑痴，他年葬侬知是谁？
试看春残花渐落，便是红颜老死时。
一朝春尽红颜老，花落人亡两不知！

未若锦囊收艳骨，
一抔净土掩风流。
质本洁来还洁去，
强于污淖陷渠沟。
尔今死去侬收葬，
未卜侬身何日丧？
侬今葬花人笑痴，
他年葬侬知是谁？
试看春残花渐落，
便是红颜老死时。
一朝春尽红颜老，
花落人亡两不知！

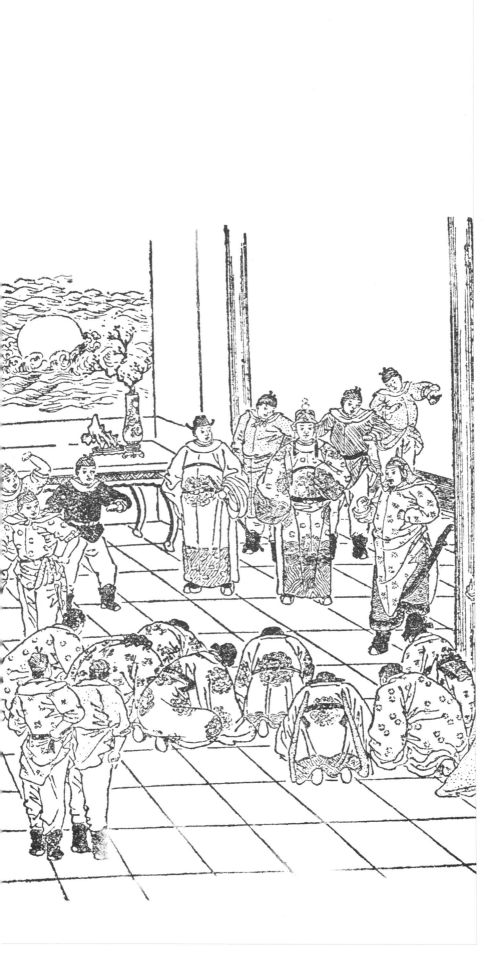

未若锦囊收艳骨,

一抔净土掩风流。

质本洁来还洁去,

强于污淖陷渠沟。

尔今死去侬收葬,

未卜侬身何日丧?

侬今葬花人笑痴,

他年葬侬知是谁?

试看春残花渐落,

便是红颜老死时。

一朝春尽红颜老,

花落人亡两不知!

葳蕤：花草茂密下垂的样子，引申为委顿不振貌。
绣衾：绣花被子。
华胥境：指仙境。华胥是神话传说人物庖牺氏的母亲。
蝇头：像苍蝇头那样小，比喻微小的名利。
点水：指灌溉绛珠草的甘露。绛珠草为《红楼梦》中虚拟的仙草，为林黛玉的前身。
泉涌：指林黛玉"还债"的眼泪。

## 春困葳蕤拥绣衾

春困葳蕤拥绣衾，
恍随仙子别红尘。
问谁幻入华胥境，
千古风流造孽人。

## 万种豪华原是幻

万种豪华原是幻，何尝造孽，何是风流！曲终人散有谁留？为甚营求，只爱蝇头！一番遭遇几多愁？点水根由，泉涌难酬！

春困葳蕤拥绣衾

春困葳蕤拥绣衾，

恍随仙子别红尘。

问谁幻入华胥境，

千古风流造孽人。

万种豪华原是幻

万种豪华原是幻，

何尝造孽，何是风流！

曲终人散有谁留？

为甚营求，只爱蝇头！

一番遭遇几多愁？

点水根由，泉涌难酬！

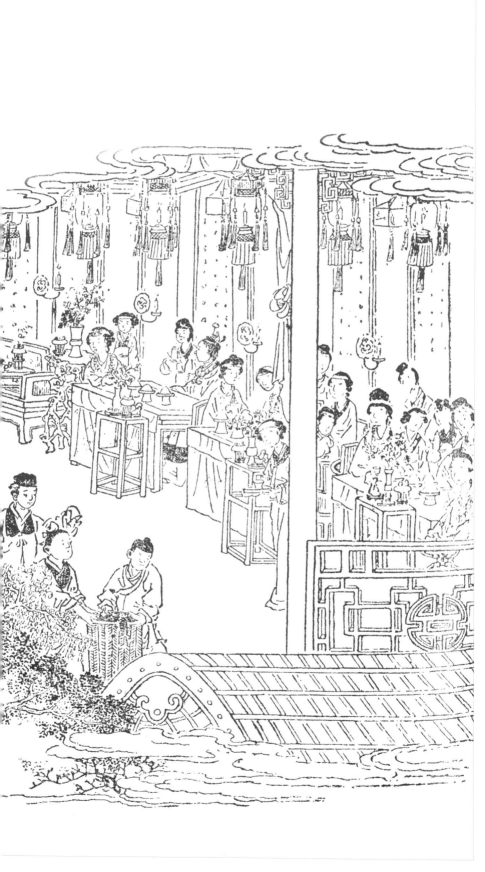

春困葳蕤拥绣衾，

恍随仙子别红尘。

问谁幻入华胥境，

千古风流造孽人。

万种豪华原是幻，

何尝造孽，何是风流！

曲终人散有谁留？

为甚营求，只爱蝇头！

一番遭遇几多愁？

点水根由，泉涌难酬！

证：印证、证验，而有所得。在佛教用语中也指领悟。
无有证：即无证。禅宗认为，宇宙中的一切随人心的生灭而生灭，佛在每个人的心中，无须向外界寻求印证。
拟：可与……相比。
箕斗：星宿名，南箕北斗。此处为泛指。
匝地：遍地。
飞盏：举杯。

**参禅偈**

你证我证，心证意证。
是无有证，斯可云证。
无可云证，是立足境。

**中秋夜大观园即景联句三十五韵（节选）**

三五中秋夕，清游拟上元。
撒天箕斗灿，匝地管弦繁。
几处狂飞盏，谁家不启轩。

# 参禅偈

你证我证，心证意证。

是无有证，斯可云证。

无可云证，是立足境。

# 中秋夜大观园即景联句三十五韵（节选）

三五中秋夕，清游拟上元。

撒天箕斗灿，匝地管弦繁。

几处狂飞盏，谁家不启轩。

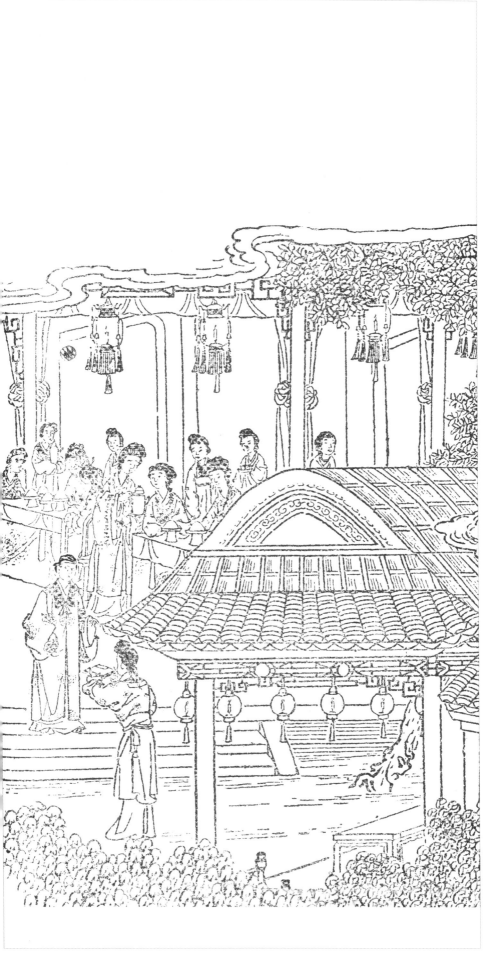

你证我证，心证意证。

是无有证，斯可云证。

无可云证，是立足境。

三五中秋夕，

清游拟上元。

撒天箕斗灿，

匝地管弦繁。

几处狂飞盏，

谁家不启轩。

绿媛：年轻姑娘。绿，"绿鬓""绿云"，指女子的黑发。
金萱：忘忧草，俗称"金针菜"，花为橘黄色，故称"金萱"。旧时常用来代指母亲。
射覆：本是将东西覆盖在盆下，让人猜测的游戏，后来失传。另一种用语言歇后隐前来猜物的游戏，也叫射覆。
滥喧：频繁地敲打。
序仲昆：分出高下，评定等级。
谖：忘记，引申为停止。

轻寒风剪剪，良夜景暄暄。
争饼嘲黄发，分瓜笑绿媛。
香新荣玉桂，色健茂金萱。
蜡烛辉琼宴，觥筹乱绮园。
分曹尊一令，射覆听三宣。
骰彩红成点，传花鼓滥喧。
晴光摇院宇，素彩接乾坤。
赏罚无宾主，吟诗序仲昆。
构思时倚槛，拟景或依门。
酒尽情犹在，更残乐已谖。

轻寒风剪剪，良夜景暄暄。

争饼嘲黄发，分瓜笑绿媛。

香新荣玉桂，色健茂金萱。

蜡烛辉琼宴，觥筹乱绮园。

分曹尊一令，射覆听三宣。

骰彩红成点，传花鼓滥喧。

晴光摇院宇，素彩接乾坤。

赏罚无宾主，吟诗序仲昆。

构思时倚槛，拟景或依门。

酒尽情犹在，更残乐已谖。

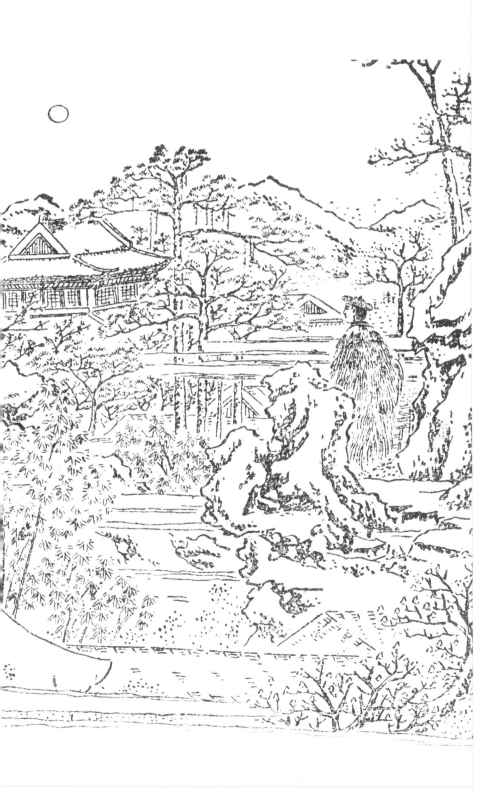

轻寒风剪剪，良夜景暄暄。

争饼嘲黄发，分瓜笑绿媛。

香新荣玉桂，色健茂金萱。

蜡烛辉琼宴，觥筹乱绮园。

分曹尊一令，射覆听三宣。

骰彩红成点，传花鼓滥喧。

晴光摇院宇，素彩接乾坤。

赏罚无宾主，吟诗序仲昆。

构思时倚槛，拟景或依门。

酒尽情犹在，更残乐已谖。

雪霜痕：喻指照在景物上的月光。
楉：合欢树，也叫合昏、夜合、马缨花，乔木，小叶入夜则合起来。
宝婺：婺女神。以女神比拟，照应后文的"情孤洁"。
广寒：广寒宫，指月宫。
犯斗：出自晋代张华《博物志》。后人以此指登天。
壶漏：古代的一种计时器。

渐闻语笑寂，空剩雪霜痕。
阶露团朝菌，庭烟敛夕楉。
秋湍泻石髓，风叶聚云根。
宝婺情孤洁，银蟾气吐吞。
药经灵兔捣，人向广寒奔。
犯斗邀牛女，乘槎待帝孙。
虚盈轮莫定，晦朔魄空存。
壶漏声将涸，窗灯焰已昏。
寒塘渡鹤影，冷月葬花魂。

渐闻语笑寂，空剩雪霜痕。

阶露团朝菌，庭烟敛夕楉。

秋湍泻石髓，风叶聚云根。

宝婺情孤洁，银蟾气吐吞。

药经灵兔捣，人向广寒奔。

犯斗邀牛女，乘槎待帝孙。

虚盈轮莫定，晦朔魄空存。

壶漏声将涸，窗灯焰已昏。

寒塘渡鹤影，冷月葬花魂。

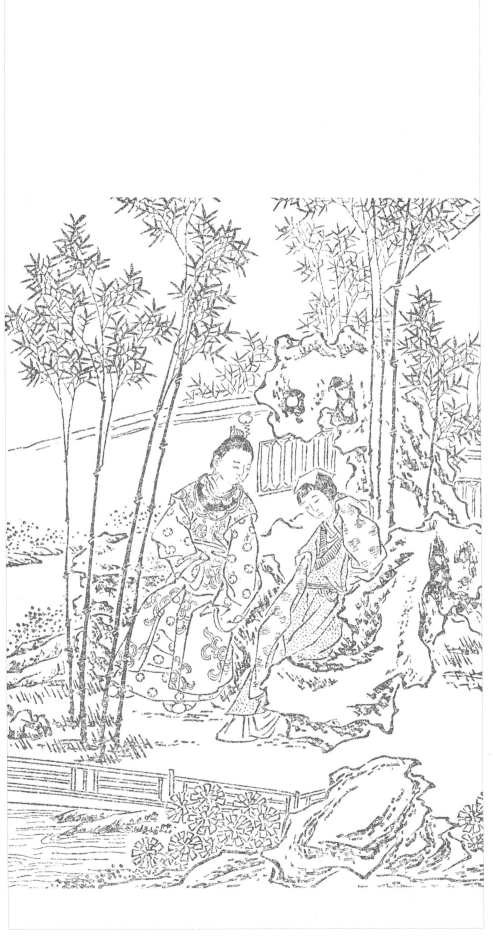

渐闻语笑寂,空剩雪霜痕。

阶露团朝菌,庭烟敛夕楠。

秋湍泻石髓,风叶聚云根。

宝婺情孤洁,银蟾气吐吞。

药经灵兔捣,人向广寒奔。

犯斗邀牛女,乘槎待帝孙。

虚盈轮莫定,晦朔魄空存。

壶漏声将涸,窗灯焰已昏。

寒塘渡鹤影,冷月葬花魂。

**哭花阴诗**

颦儿才貌世应希，独抱幽芳出绣闱。
呜咽一声犹未了，落花满地鸟惊飞。

哭花阴诗

颦儿才貌世应希，

独抱幽芳出绣闱。

呜咽一声犹未了，

落花满地鸟惊飞。

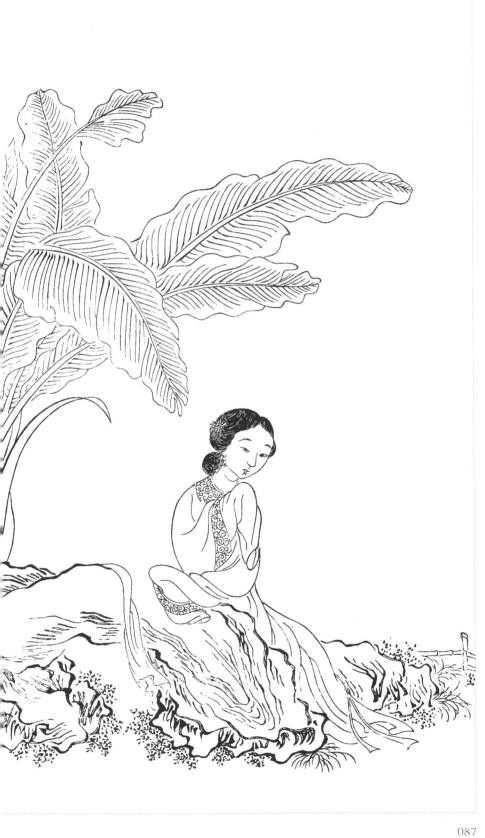

颦儿才貌世应希，

独抱幽芳出绣闱。

呜咽一声犹未了，

落花满地鸟惊飞。